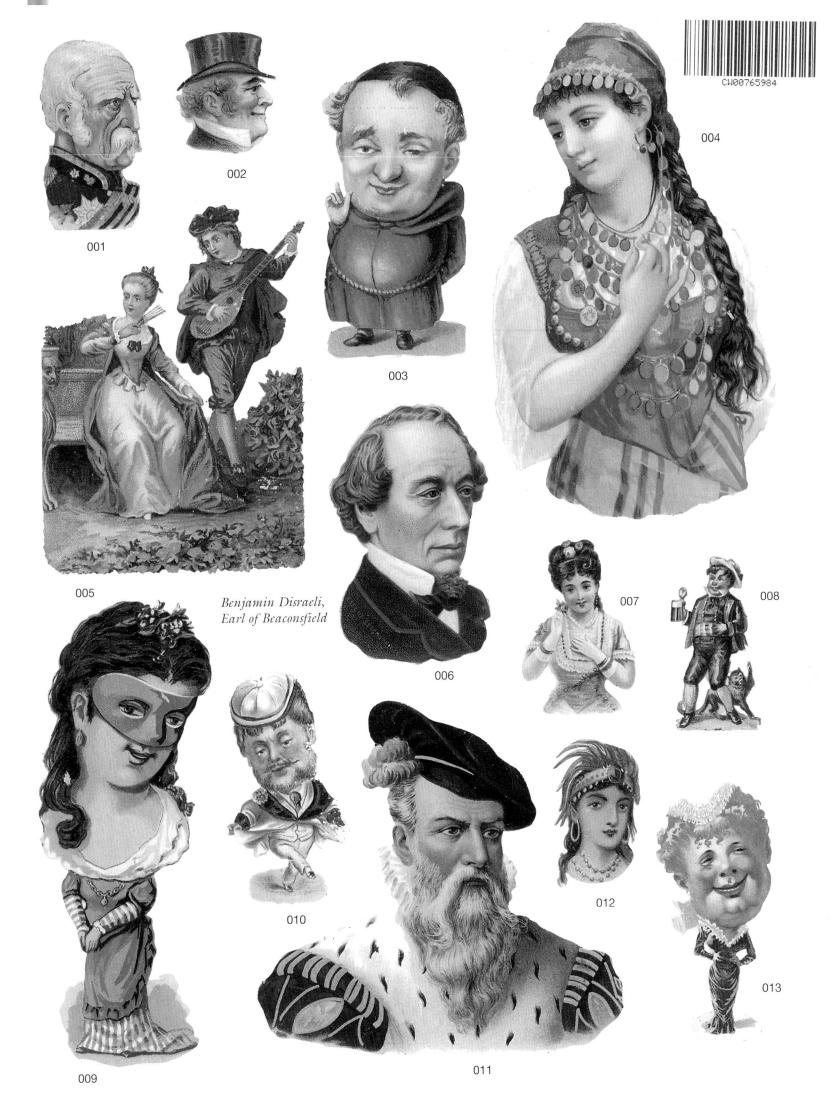

PLATE 1

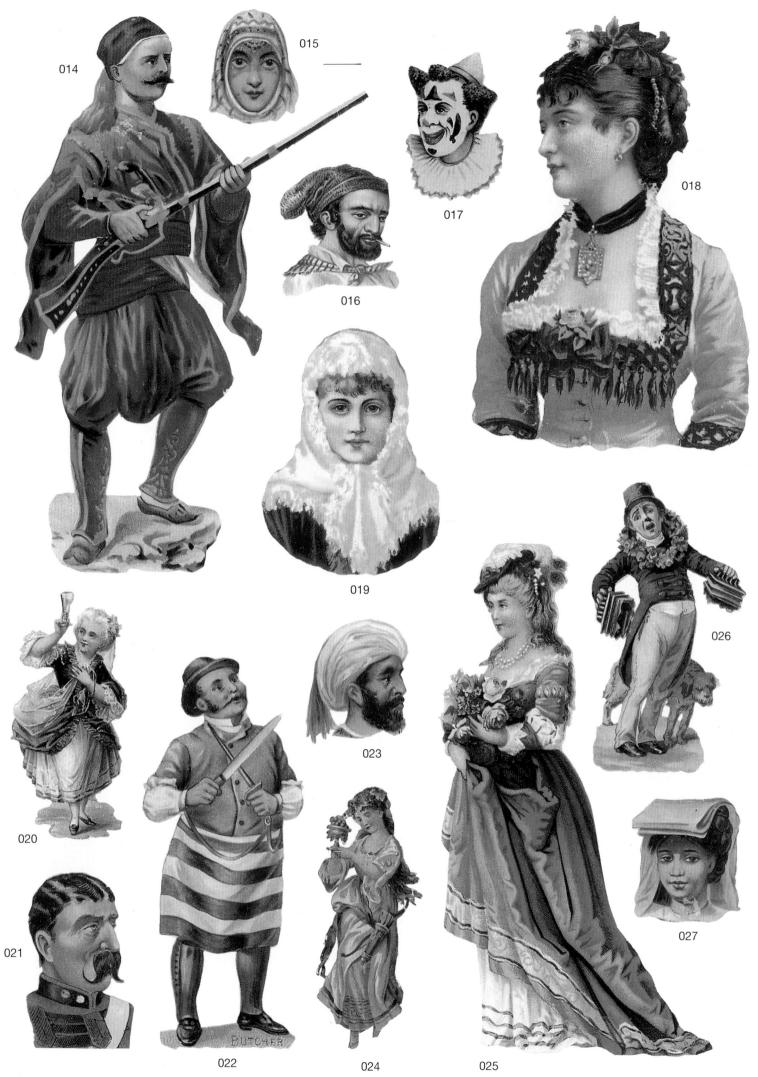

PLATE 2

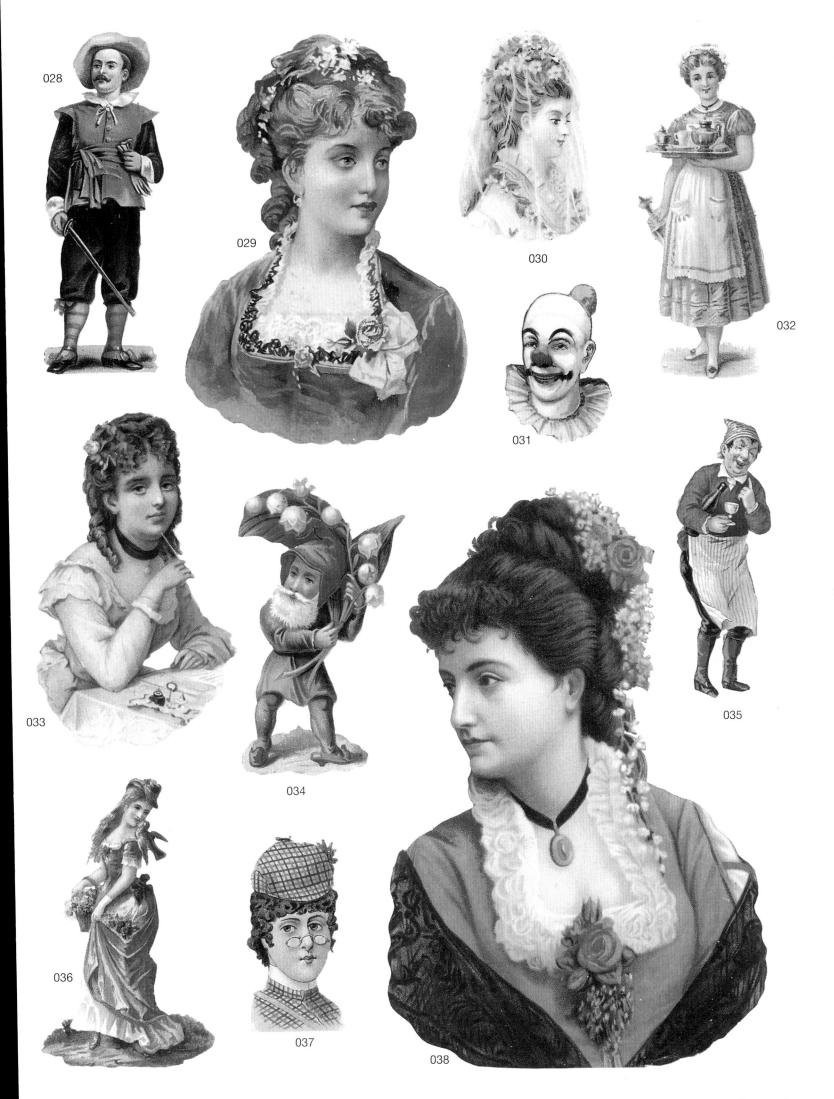

PLATE 3

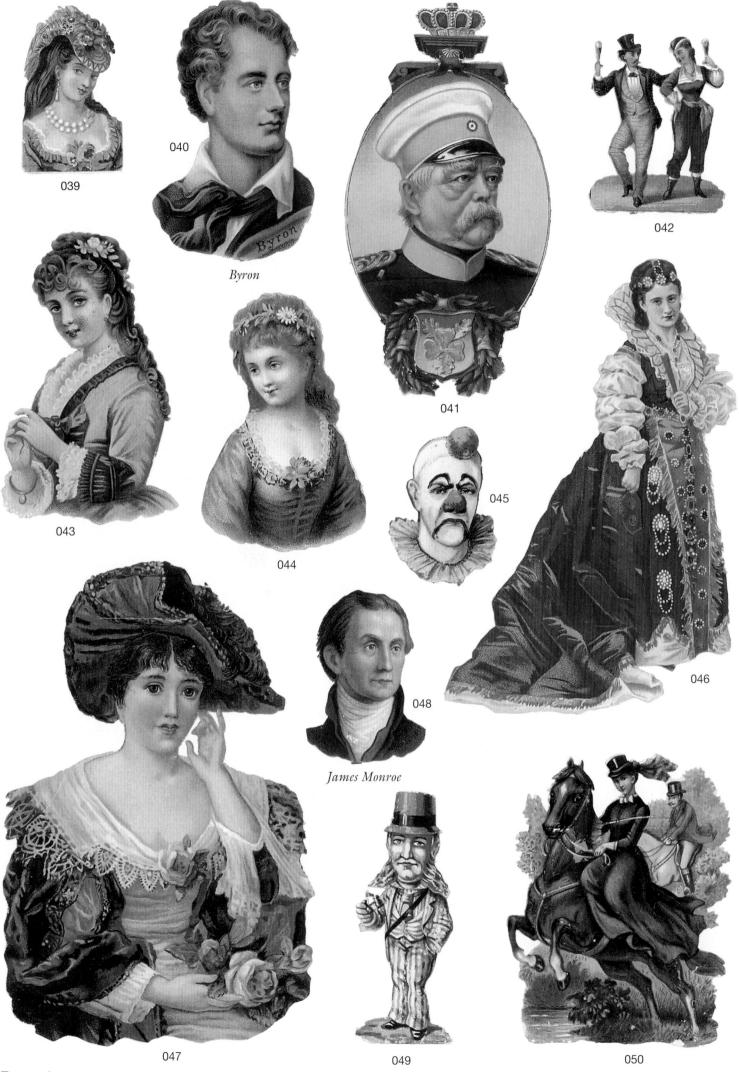

Plate 4

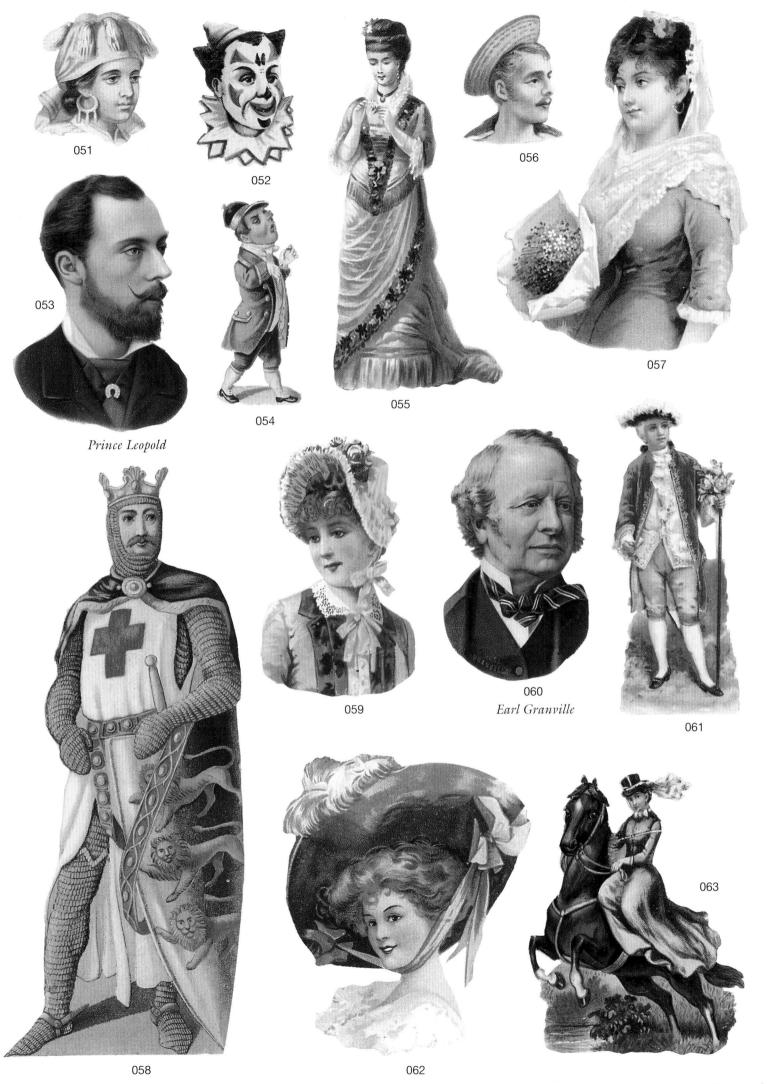

PLATE 5

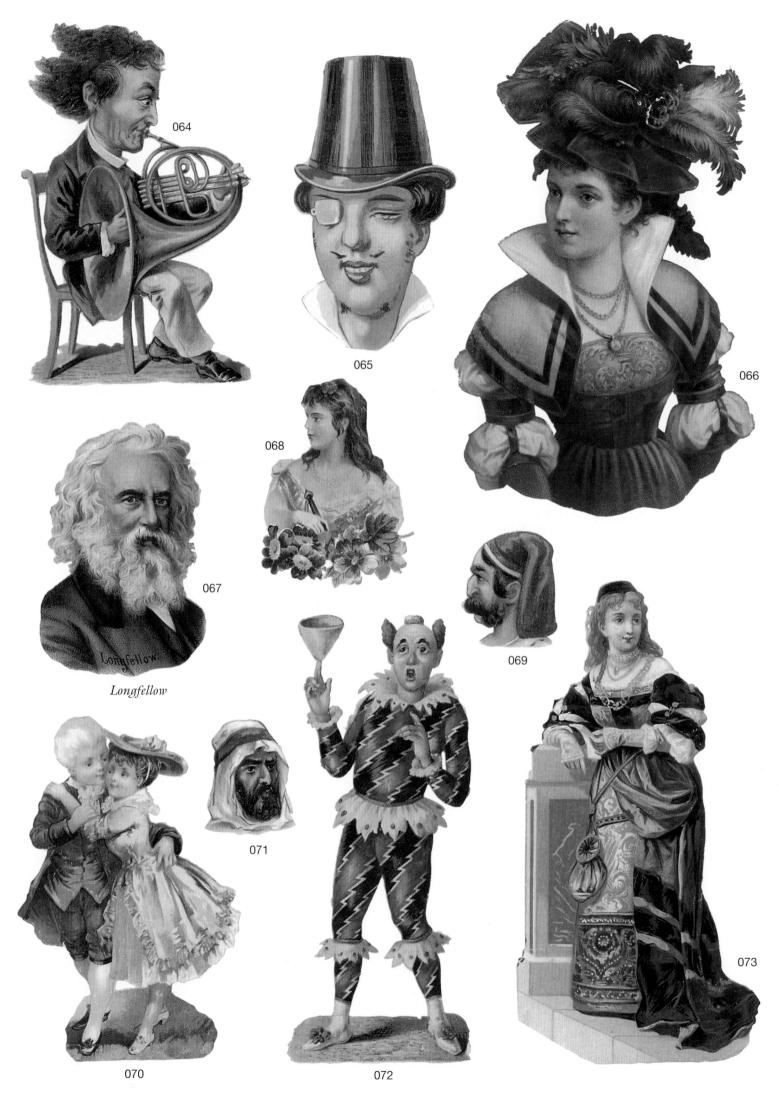

PLATE 6

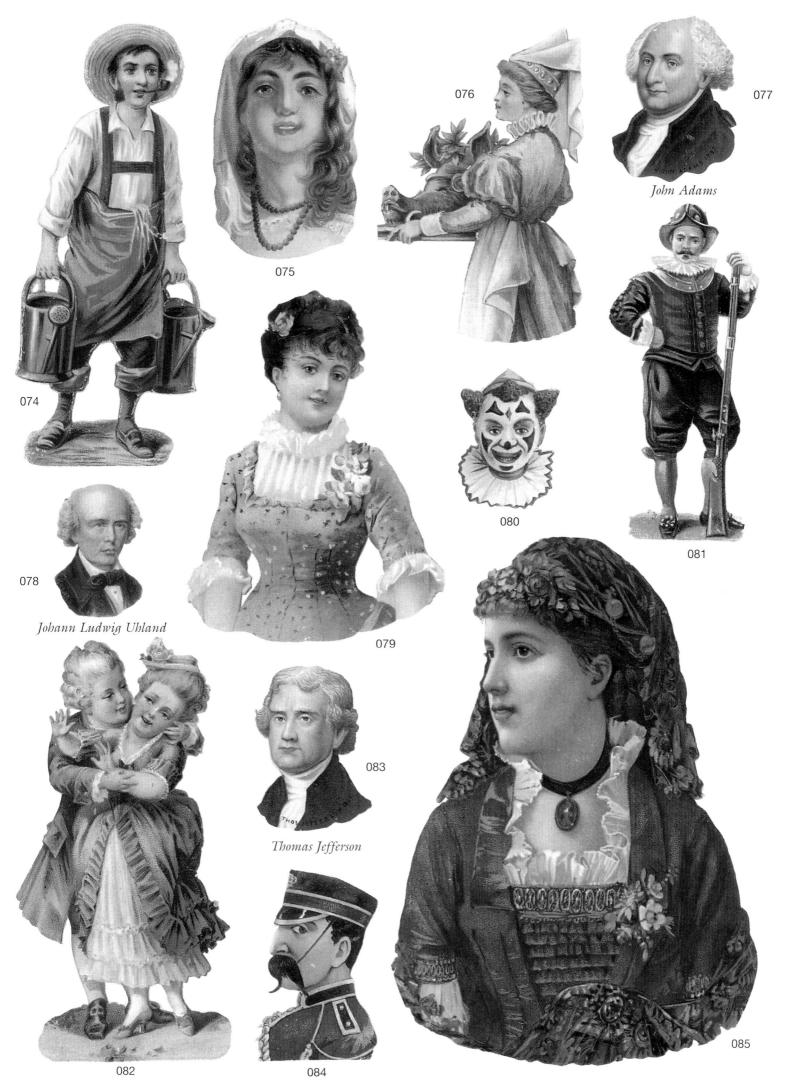

Plate 7

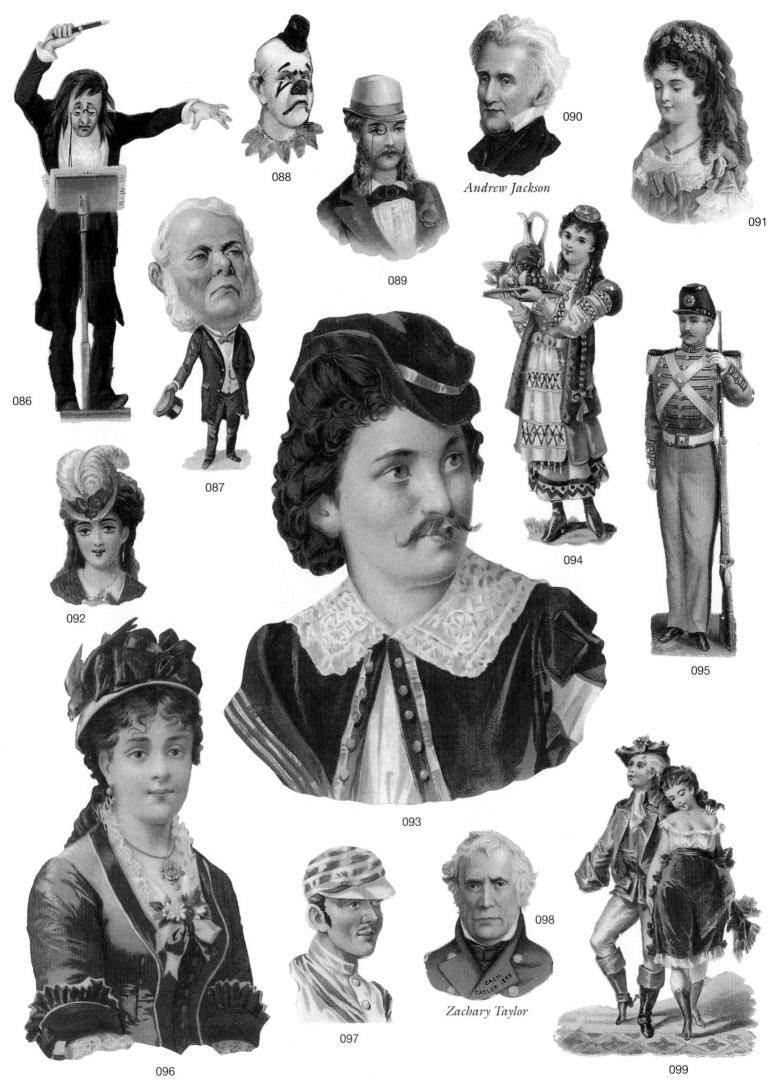

PLATE 8

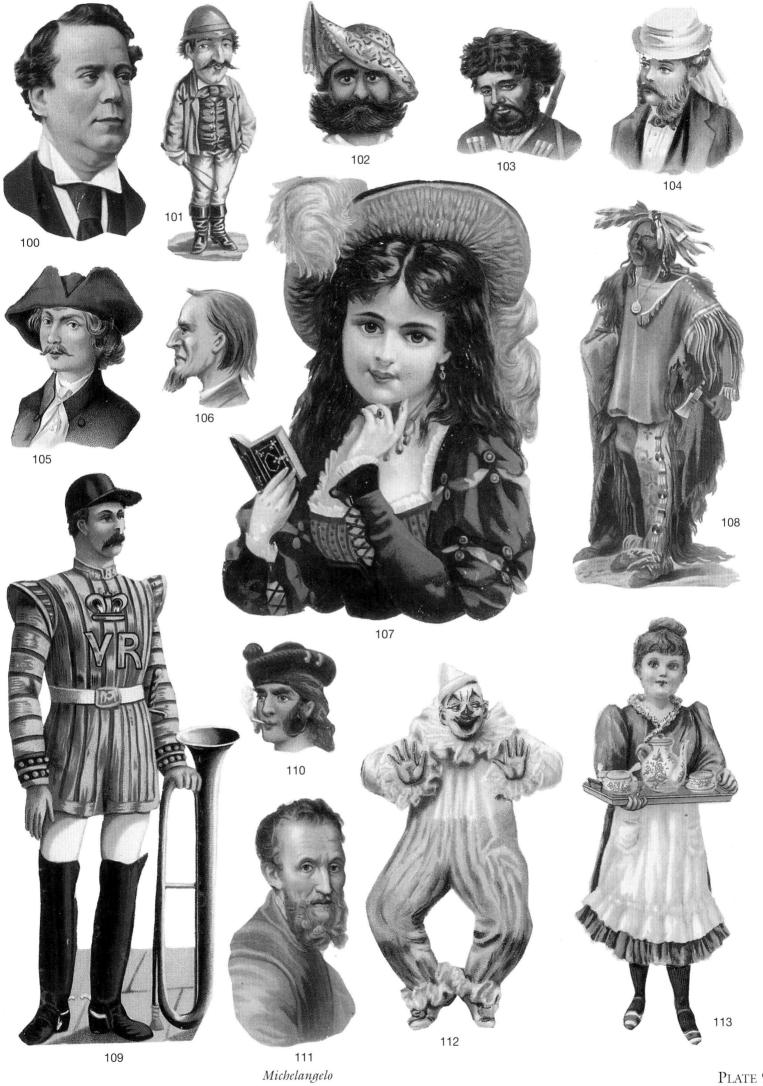

PLATE 9

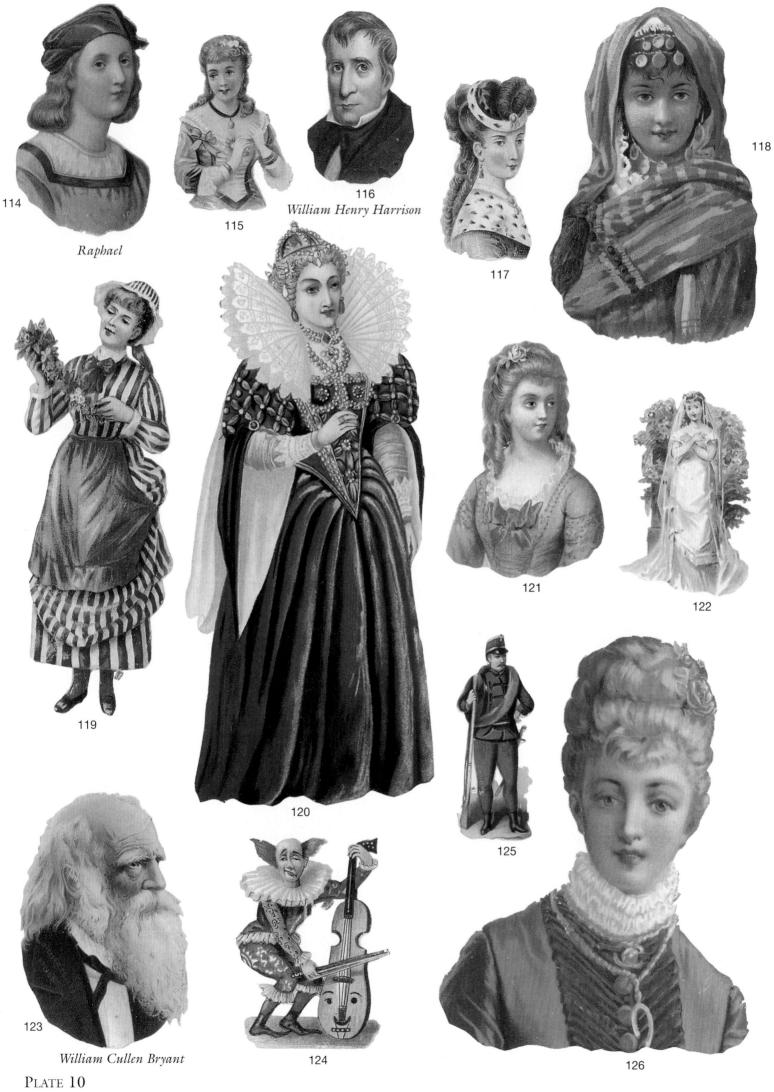

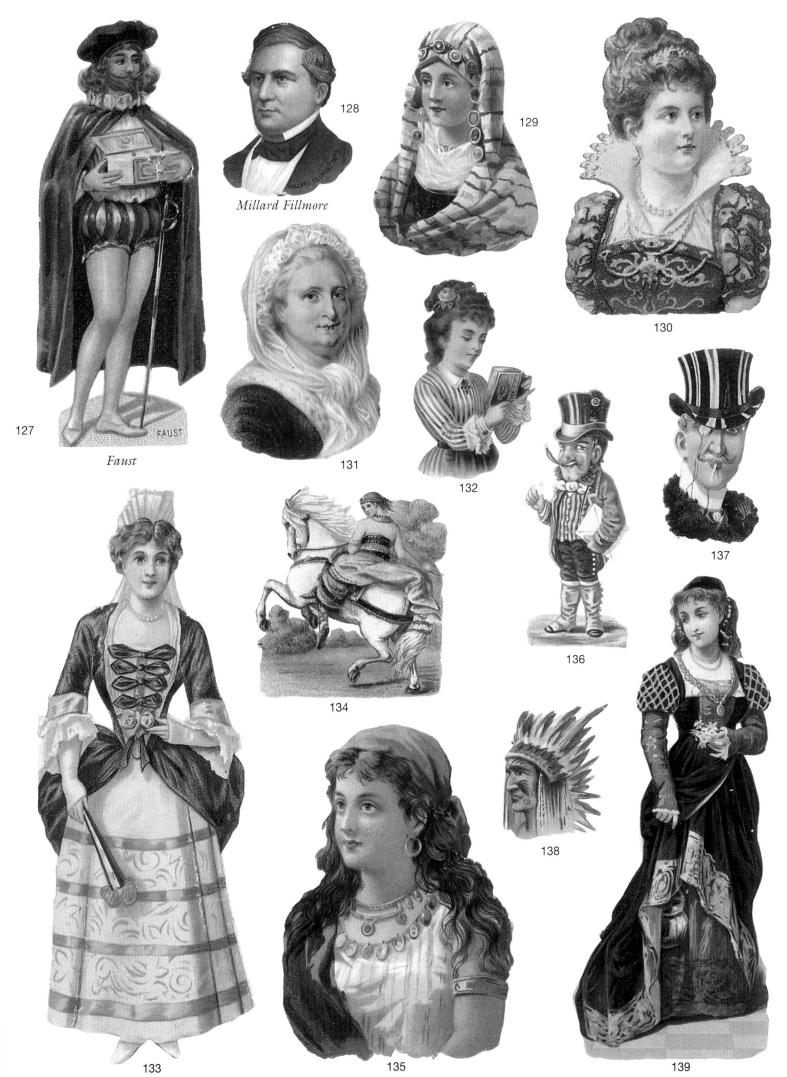

PLATE 11

`				

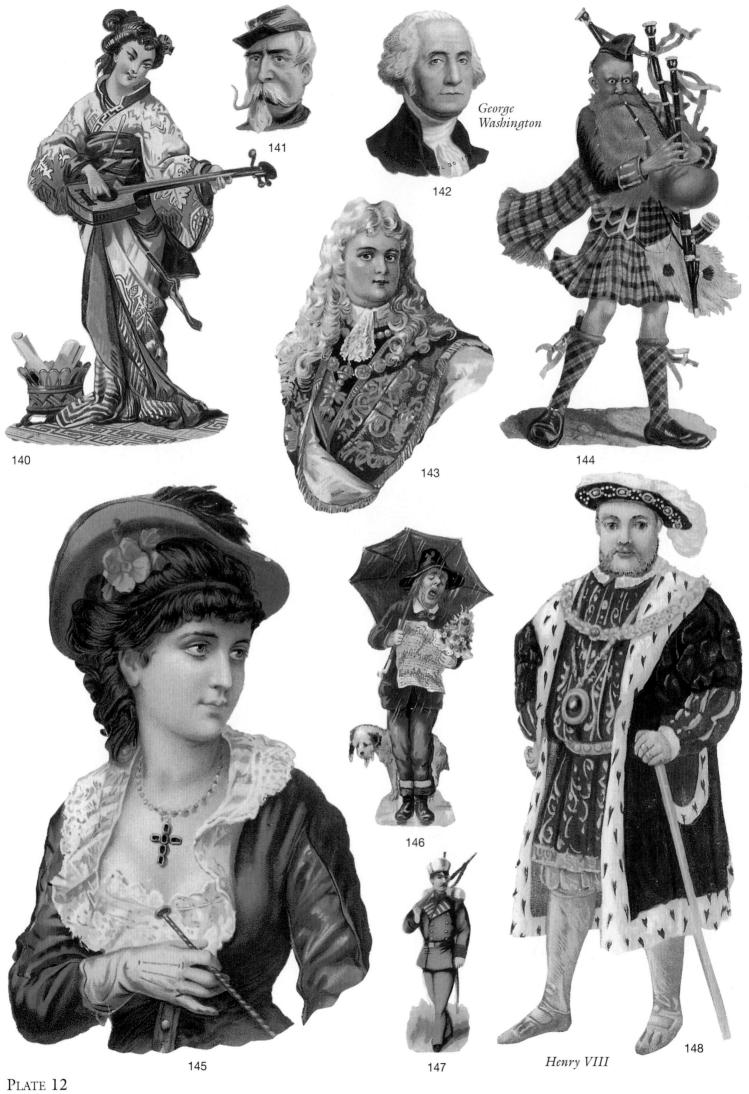

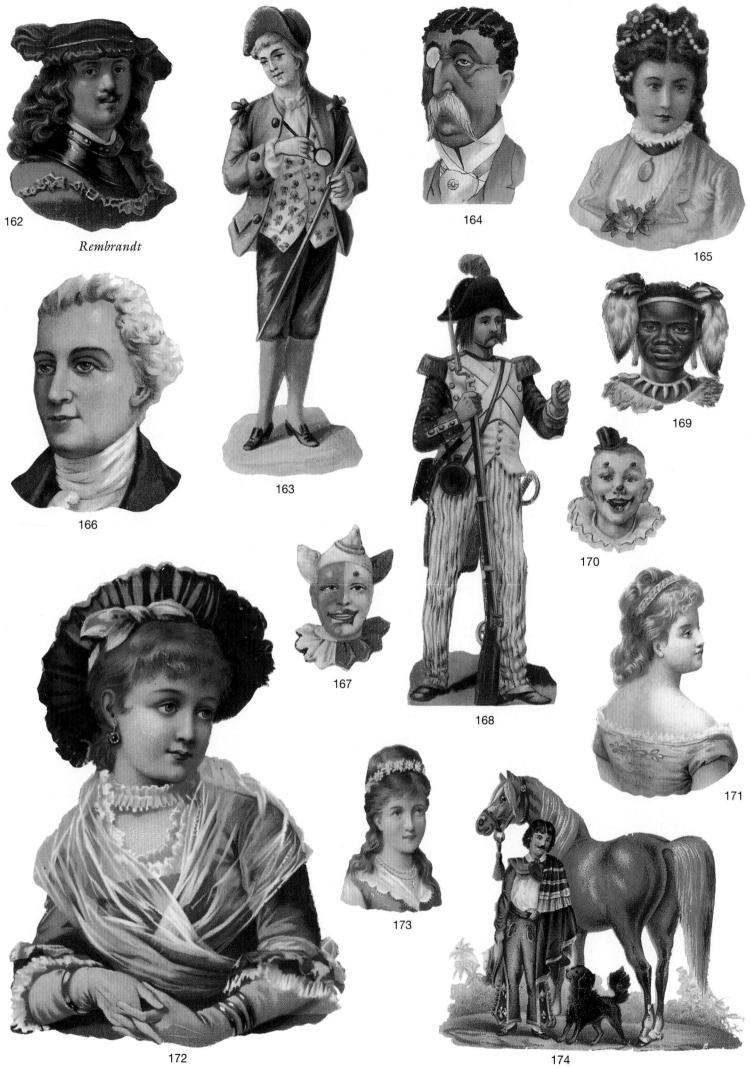

PLATE 14

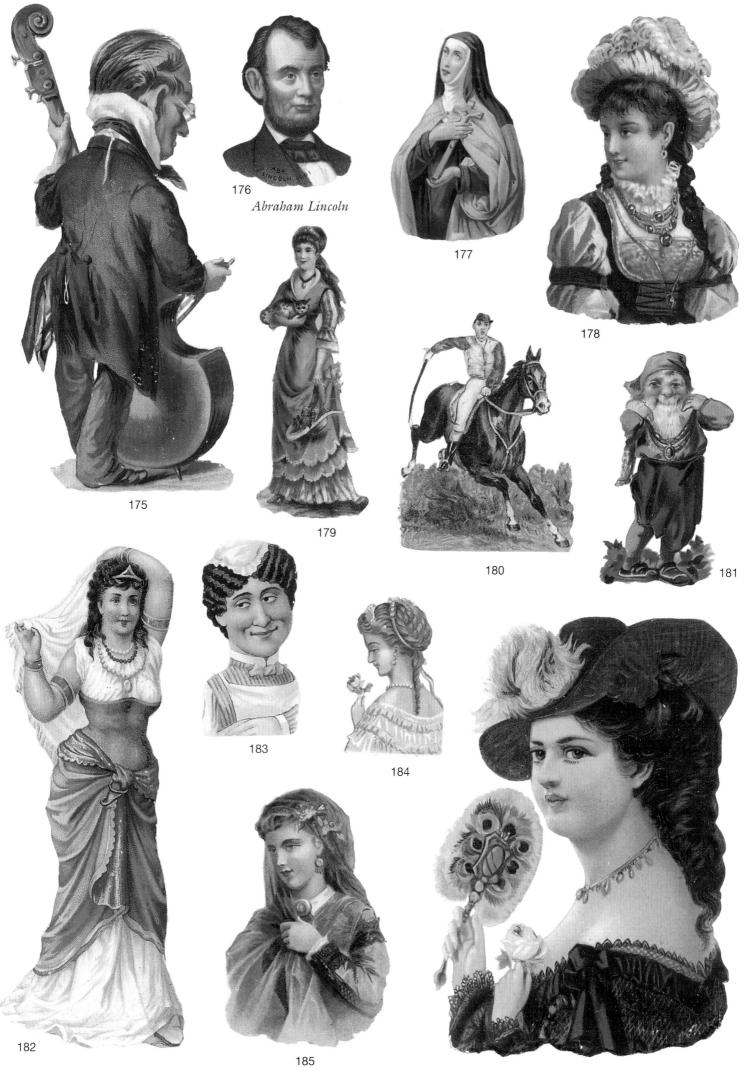

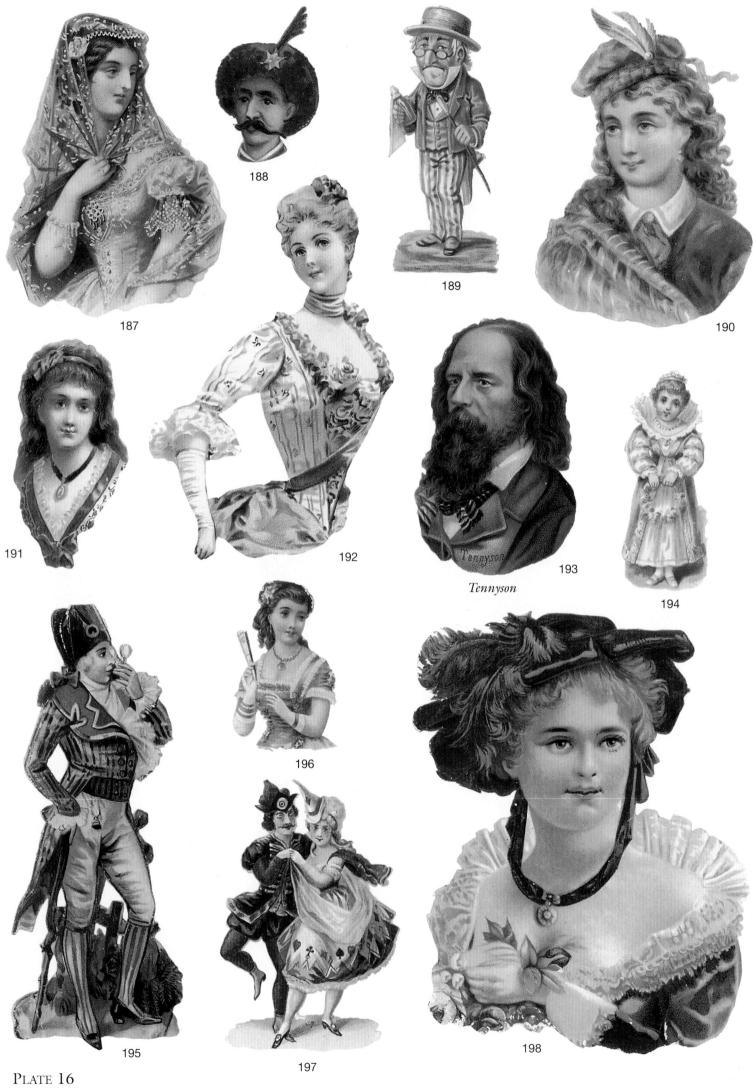

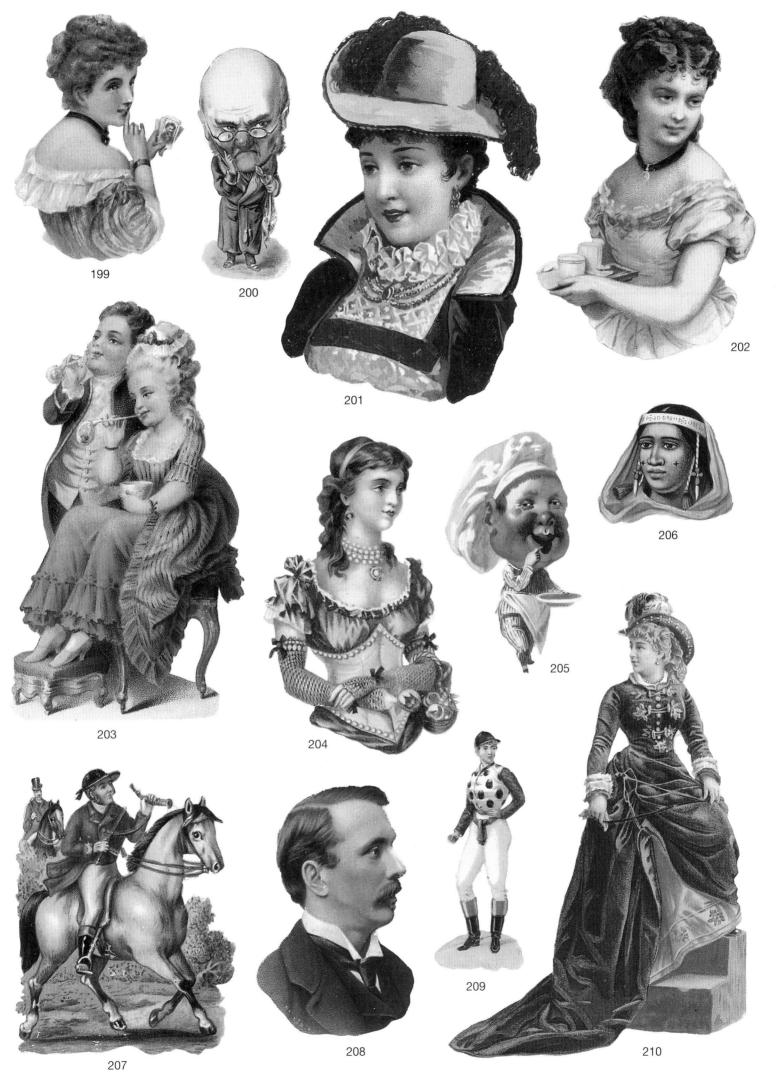

PLATE 17

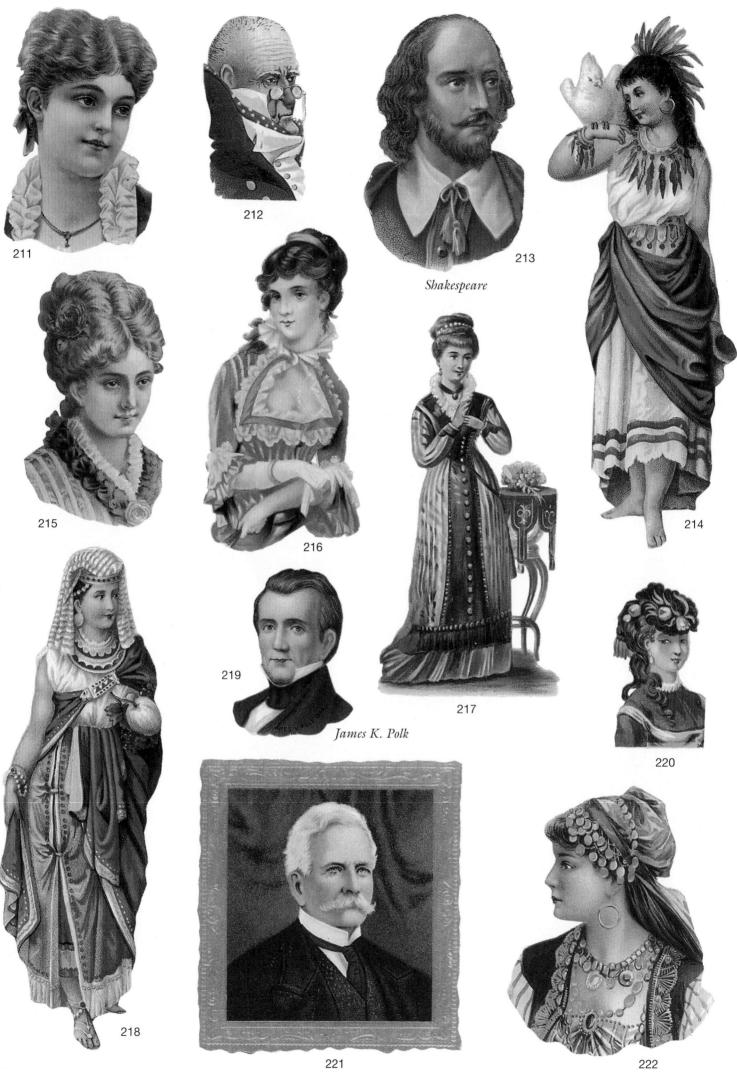

PLATE 18

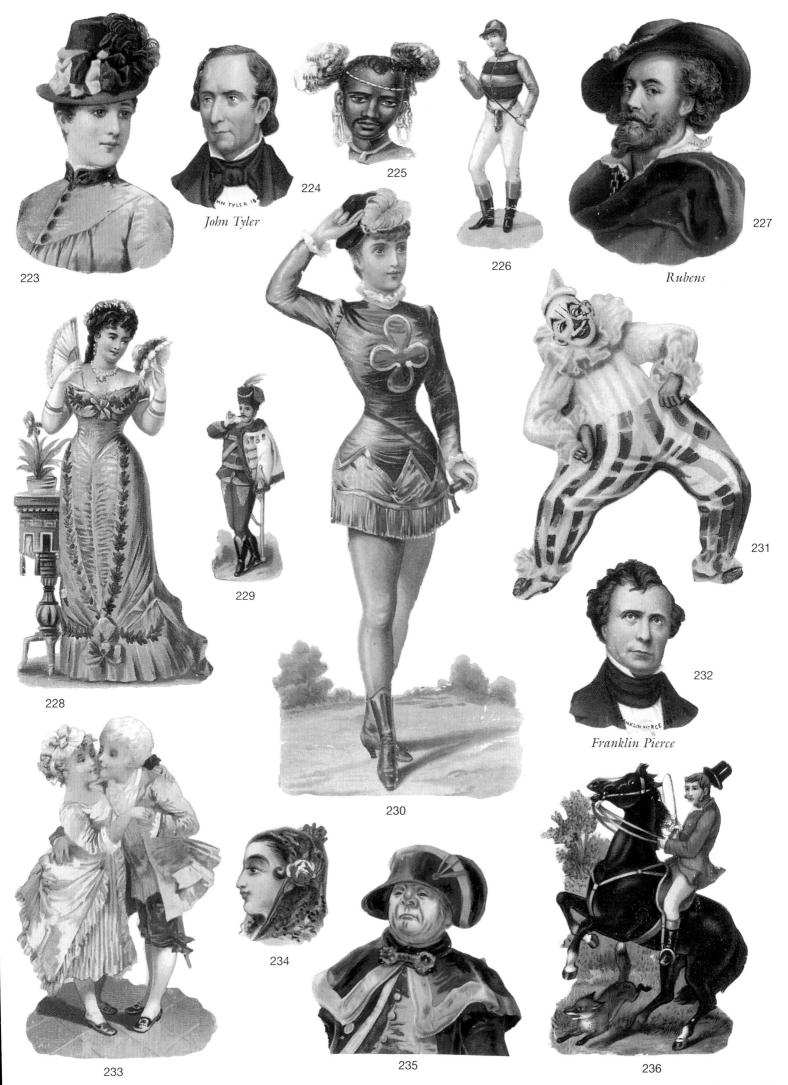

PLATE 19

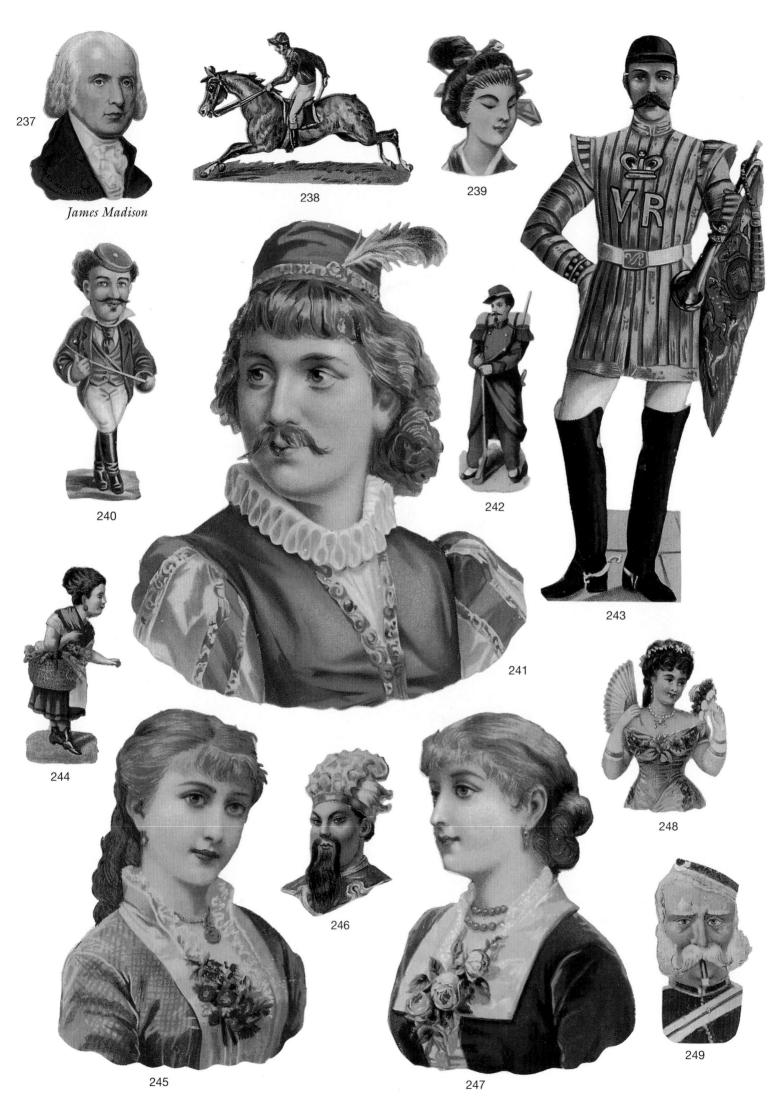

PLATE 20

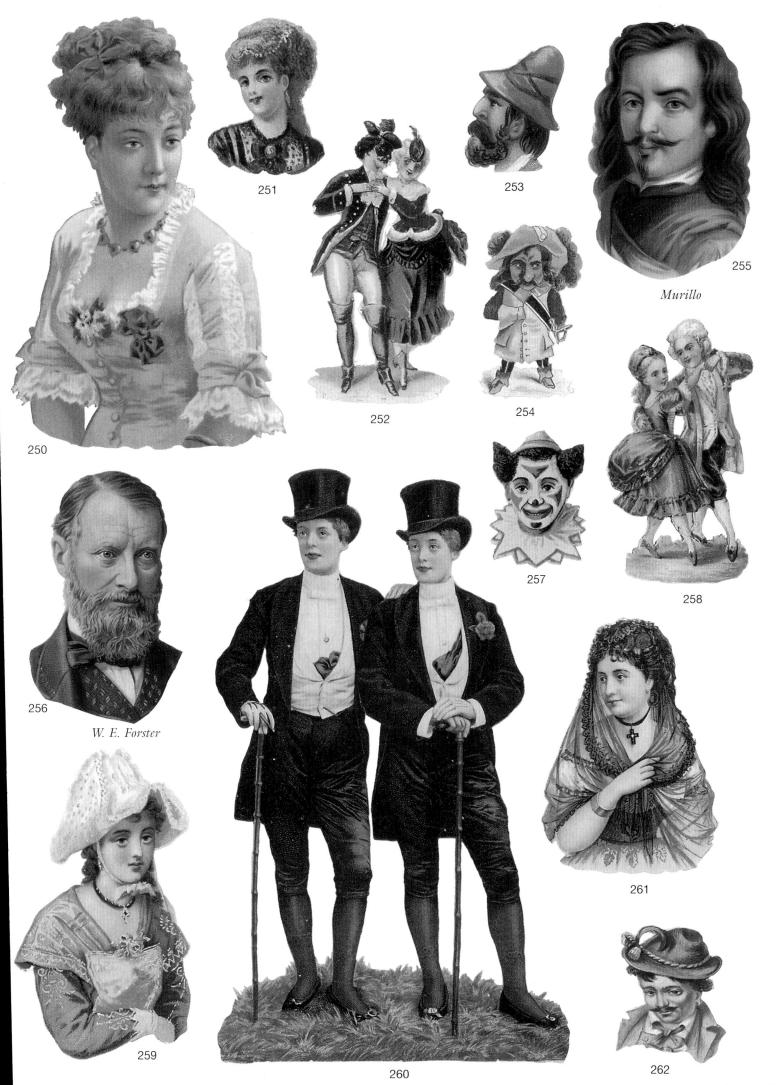

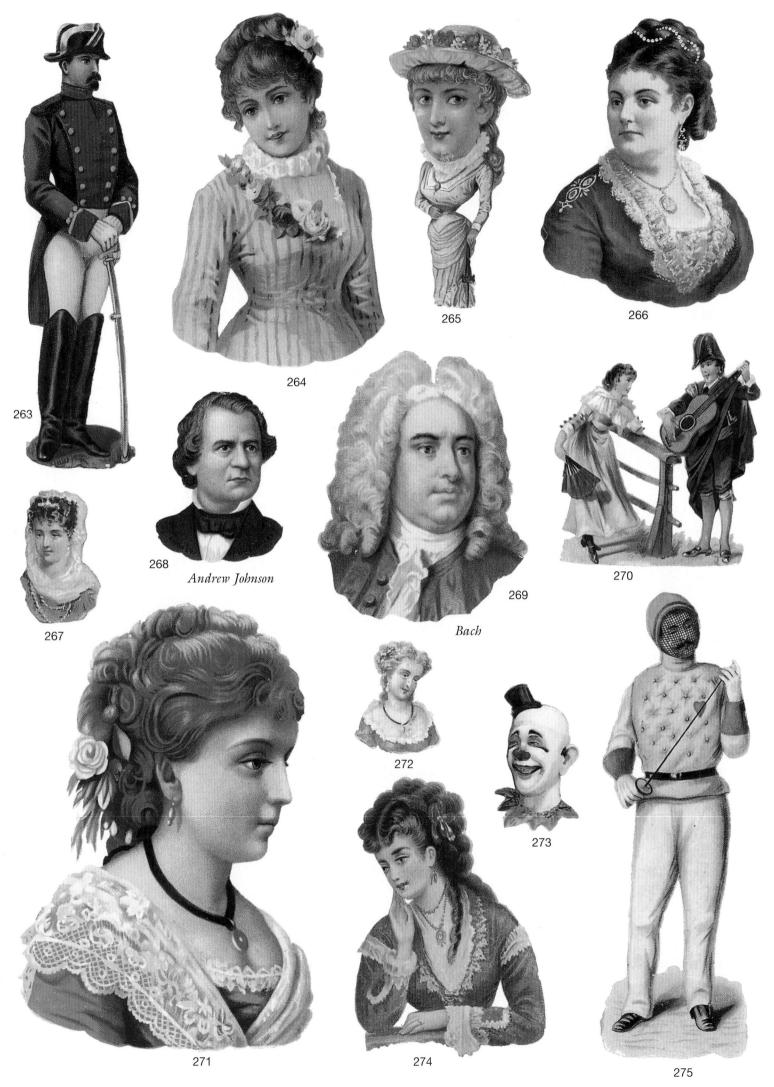

PLATE 22

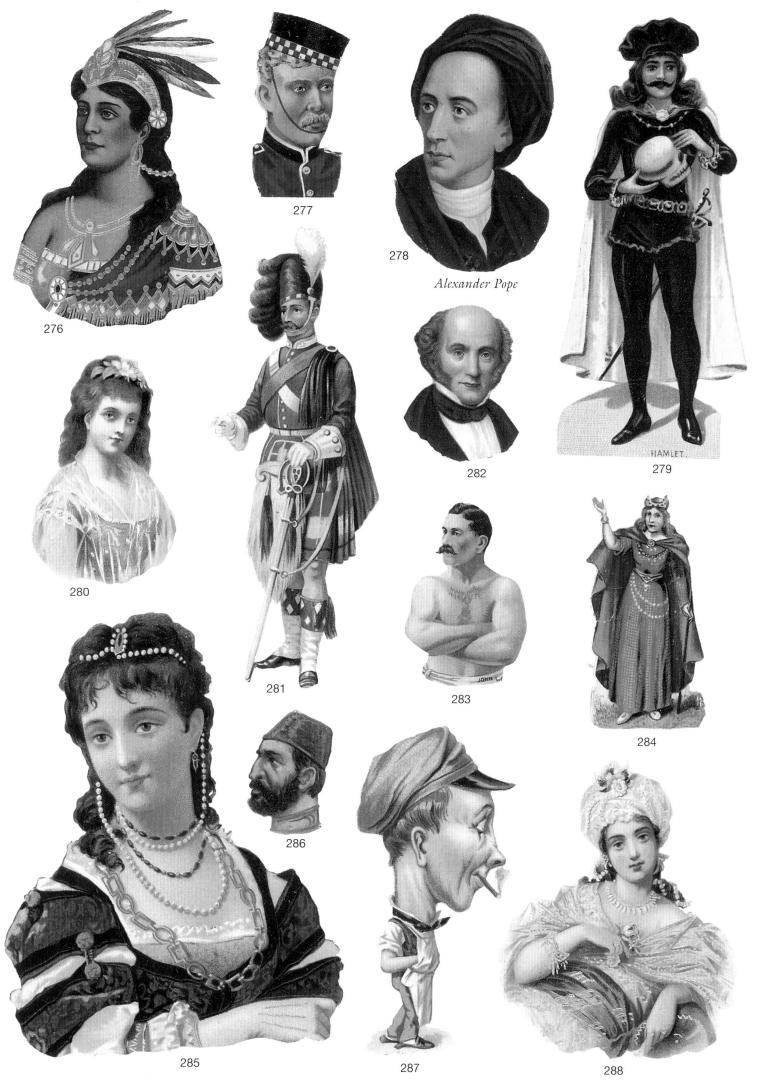

PLATE 23

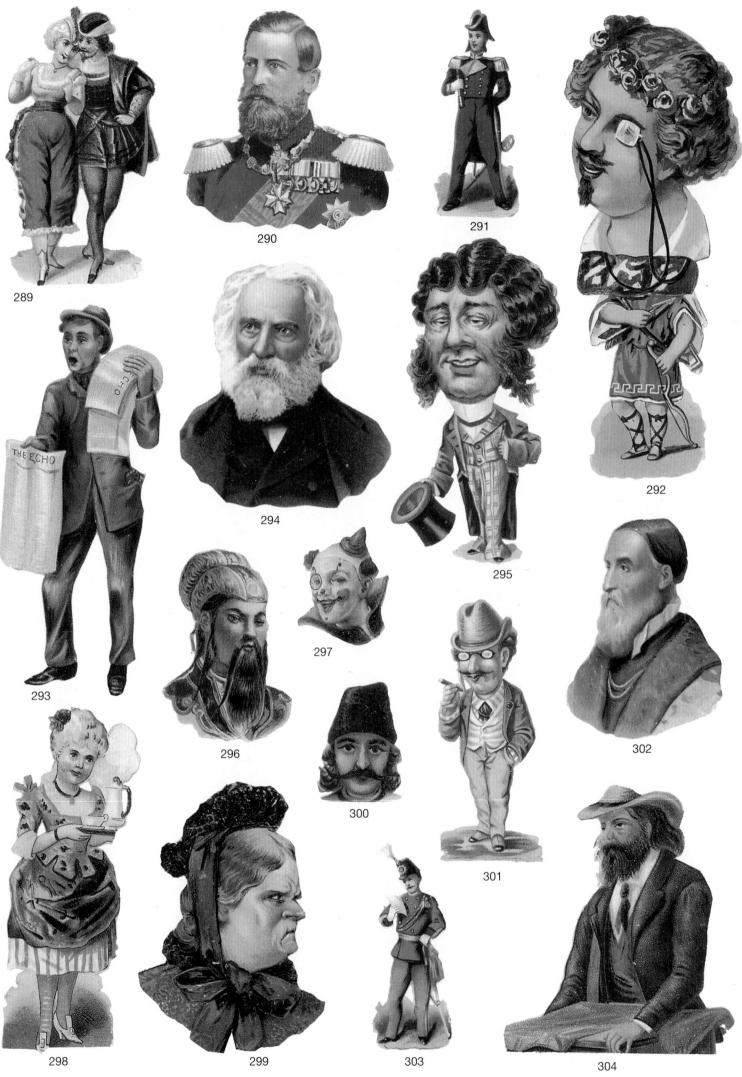

PLATE 24